炭筆與炭精筆

Mercedes Braunstein 著

林宴夙 譯

繪畫入門系列

炭筆與炭精筆

目　錄

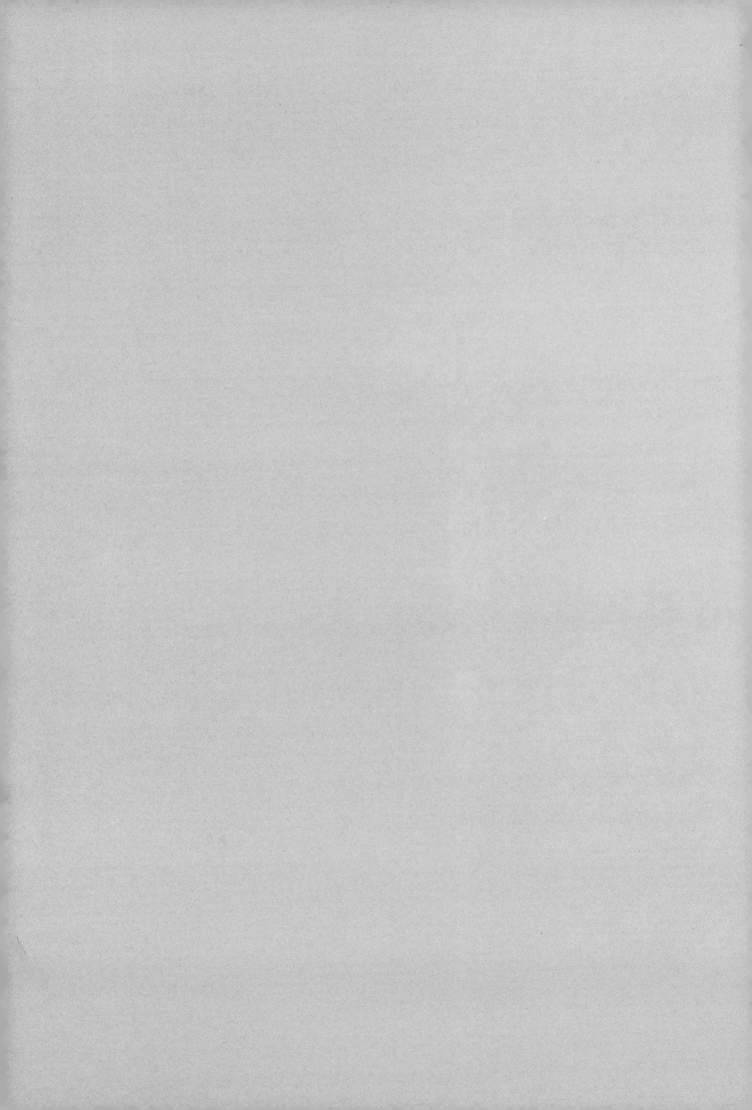

炭筆與炭精筆初探

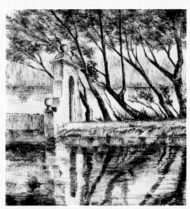

炭筆是學習素描，或是在完成油畫或其他技法的準備階段時，最常被使用的一種技法。

　　炭筆和血色炭精、硬粉彩、炭精筆及長方條炭精一樣，是一種可以輕鬆學習素描的工具。雖然這些工具的色彩不盡相同，但它們卻有許多的共同點，當你依照本書逐頁練習之後，就可以學會應用的方法。在進入迷人的繪畫世界之前，你得先熟悉素描工具以及這些工具的使用方法，從拿筆的姿勢到探索各種的可能性：畫線條、明暗、色彩的融合……等。接著，本書的第二部分將帶領你把豐富了這些素描方法的技巧應用出來。

長方條炭精雖然有各種顏色，但我們也可以看到相當精彩的單色作品，也就是只用一種顏色來完成的作品，像這幅由法蘭西斯·塞拉 (Francesc Serra) 所完成的肖像。

血色炭精是一種歷史悠久的素描技法。米開朗基羅 (Michelangelo)，利比亞的女先知 (Hoja de estudios para la Sibila Libia) 之習作。

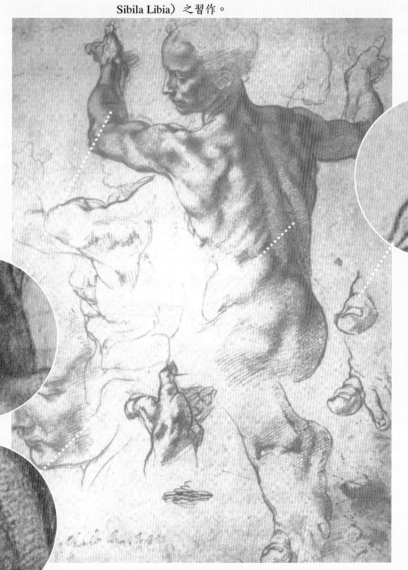

當姿勢確定之後，一筆簡單的線條就可以強而有力的表現出複雜的動作。

漸層是素描的基本技法之一，它可以表現出量感。

血色炭精條的稜邊可以畫出細密或重疊的線條，表現出交叉的網絡。

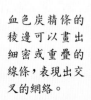

1

揮發性

炭棒、血色炭精和長方條炭精都很容易碎掉。尤其軟性炭棒是一種最脆弱的媒介劑，只要稍微用力壓一下，就會在紙上留下非常細的顆粒及碎片，朝紙面吹一口氣，就只剩下一些痕跡，用棉布就幾乎可以把它完全擦乾淨。如果不吹氣而用手指壓過，會在紙上留下較深的痕跡，但是用布就可以擦掉。也就是說，炭筆的揮發性最高，其次是長方條炭精，再來是血色炭精。

具裝飾作用的工具

畫框可以讓畫紙和玻璃間留有具保護作用的一層空氣，同時還有裝飾的作用。要小心選擇畫框，黑色或彩色的素描要採用暗色或是明亮色調的畫框，對畫作的個性會有很大的影響。

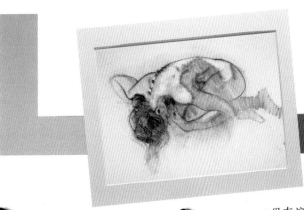

在手指間一壓，炭棒很容易就碎掉，變成了碳粉。

將炭棒的碎塊和粉末一抹，會在紙上留下清晰的痕跡。

輕輕一吹，紙上只剩下一些些痕跡。

• 用布擦過這個深色痕跡，大部分的碳粉都被擦掉了。

固定劑的使用

因為使用的是極具揮發性的媒介劑，稍微擦到都會讓你的作品遭殃，所以我們需要固定劑。當作品完成時，一定要在通風良好的地方使用噴膠，最好將窗戶打開。先朝空中按一下噴罐，確定有噴膠噴出，然後在距離作品 15 公分左右的地方，慢慢的以繞圈的方式噴上噴膠，噴的動作要一致，不要改變壓下去的力道。

● 繪畫小常識 ●

保 存

噴上噴膠等乾了之後，把作品用一張描圖紙或絨毛紙蓋起來，然後放進適合的厚紙板夾裡，也可以把作品用畫框框起來。要注意有些顏色曝曬在陽光下太久，會產生褪色的現象。

線條、明暗與上色

依據筆的方向、拿法、施力大小的不同，你可以在紙上表現出陰影、一個色塊、一條細線……，有無限的可能性。

哪個方向

為了使用到工具的每個面，條狀工具有很多種拿法，相較之下，筆狀工具的拿法就受到了限制。

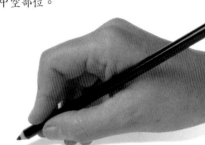

我們可以用一小塊血色炭精的筆肚畫出平塗的線條。

筆狀工具的拿法

筆狀工具（不管是血色炭精或色鉛筆）對畫線條和交叉網絡是最有用的，而白色的色鉛筆則可以讓素描的亮度提高。一般來說，它的拿法就和傳統鉛筆一樣，但如果是要在畫面上畫陰影，就要將筆靠在掌心的位置，用伸平的食指和拇指拿住筆來作畫。

要上色或畫寬線條時，你可以用這種姿勢拿住筆，並將筆放在手掌心中空部位。

炭棒的拿法

相較之下，炭棒比血色炭精和長方條炭精長。你可以用三隻手指頭拿住，較長的一端留在手掌心所形成的中空部位。一般習慣以手腕的力量來作畫，為了保持最大的靈活度，要將掌心朝上翻。要畫出較寬的線條，可以折斷一小塊炭條，用它的側面來畫。

條狀工具的拿法

條狀工具或一小段的條狀工具，一般都是以大拇指、食指和中指來拿住。如果要畫細部時，要用到工具的末端，並將其他部分往掌心部位斜靠過去。如果要用筆肚作畫，就要握住側面。長方條狀的工具擁有極細的稜邊，可以畫出很精細的線條。

畫細線條時筆的拿法。

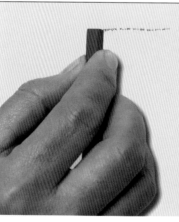

你可以用血色炭精條末端的稜邊畫出橫向線條。

側面的稜邊也一樣可以畫出直的縱線。

這樣拿住炭棒可以畫出很靈活的線條。

使用炭棒的筆肚作畫。

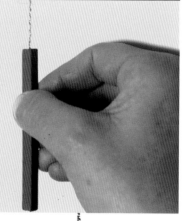

畫細部時的炭棒拿法。

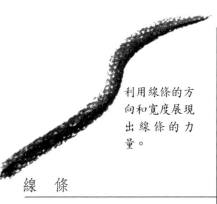

利用線條的方向和寬度展現出線條的力量。

靈活的線條

想要很有把握、自信地畫出靈活的線條，畫者必須經過不斷的練習，學習如何運用、控制手指及手腕運筆的力道，才可以很精確的表現出物體的形狀。

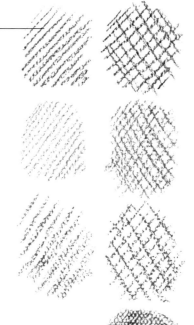

這筆靈活的線條，它的密度隨著所使用力道的不同而有所改變。

線　條

每條線都有它的方向和粗細，顯示出線條的力量。藝術家的情感也藉由這兩個特性表達出來。

交叉網絡

用許多條平行斜線可以很容易的將大部分的畫紙蓋滿。各種不同的交叉網絡是由不同密度的並列或重疊線條所構成的。炭棒或炭筆都可以畫出交叉網絡，用血色炭精或長方條炭精的細稜邊也可以畫出交叉網絡，效果類似上色。

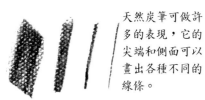

天然炭筆可做許多的表現，它的尖端和側面可以畫出各種不同的線條。

用炭筆、血色炭精或長方條炭精所畫出的交叉網絡，是由許多規則的平行斜線所構成的。

線條的粗細。炭筆可以畫出粗細不同的線條，它跟畫筆和紙張之間的接觸面積成正比，也跟所使用的力道有關。

不用線條來表現的明暗和上色

當我們用均勻的方式來塗上色彩時，就可以表現出非線條式的明暗，它可以用一小塊炭棒的筆肚，以流暢的環狀筆觸畫出來。可以用血色炭精及硬粉彩以類似的方式在畫紙上色，而不會產生突兀感。

用炭棒的筆肚加上輕輕的環狀動作，可以畫出明暗，如果用的是血色炭精或彩色長方條炭精，也可以做出均勻的上色。

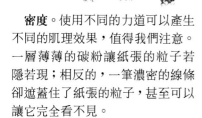

逐漸加重力道所畫出的線條讓紙張的粒子顯得平面化。

密度。使用不同的力道可以產生不同的肌理效果，值得我們注意。一層薄薄的碳粉讓紙張的粒子若隱若現；相反的，一筆濃密的線條卻遮蓋住了紙張的粒子，甚至可以讓它完全看不見。

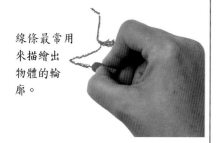

線條最常用來描繪出物體的輪廓。

目的。直的或彎曲的線條可以表現出各種不同的輪廓，就像線條的寬窄和密度一樣，它也存在著許多細微的差異。

繪畫小常識

實用的建議

除非是在運用特殊的技巧，否則應該避免手在作品上做擦、摩的動作，只有炭筆與炭精筆才能接觸到畫紙，這樣才可以避免弄髒畫紙。你可以用腕托或一枝棒子來幫你，用一隻手握著腕托，腕托的一端要超出畫紙，另一隻作畫的手可以靠在腕托上。還要注意在作品四周留下空白，如果作品的尺寸很大，做一個保護框固定在畫紙上會有幫助。

腕托

保護框

炭筆與炭精筆初探

線條、明暗與上色

調和色調的用處

　　當我們在分析一個繪畫主題時，不需去回想一套完整的調和色調，調和色調這個系統是由最暗的調子、最亮的調子、以及幾個有明暗差別的調子建立起來的。只要五或六個調子就已經足夠做出正確的分析。

調子的分布

　　用簡單的圖示就可以說明如何在素描時做調子的區分。根據不同調子所在的位置用線條把畫紙分成幾個區塊，如果是受光相同的部分，就把它們連結起來。

暗　面

　　最暗的部分也跟最明亮的部分一樣重要。因為有不同的光線變化，所以產生不同的調子，將不同調子的位置定出來之後，可以讓草圖的輪廓確定下來。這些較暗的部分也是色調最密，色粉最飽和的地方。

依據不同照明所呈現出來不同的調子，你可以利用最適合的技法把它表現出來。

亮　面

　　如果你使用炭筆或炭精筆，白色畫紙的底色就是最亮的調子，我們可以在描繪對象上找出最亮的部分，然後將畫紙的底色預留出來作為亮面。

　　某些地方會因為反光而顯得特別明亮，如果你使用的是有顏色的畫紙，可以用白色粉筆表現出反光的效果來。

物體的投影

　　光線照在物體上時，會在地上或其他基底材上投射出複雜程度不同的影子。要正確的畫出物體的投影，才能使畫面更具真實感。

3

4

描繪物體時，要以最暗的調子及最亮的調子為基礎，而物體的投影則可以留在最後處理。
1. 在草圖確定出屬於不同調子的區塊後，利用不同的陰影分隔出。
2. 光亮的區塊。
3. 物體最亮的部分。
4. 最暗的部分。
5. 物體的投影。

5

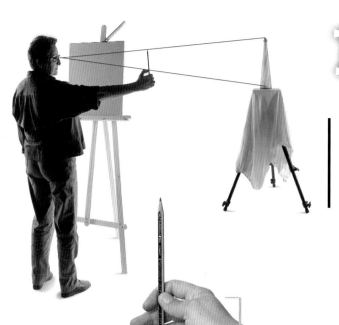

草 圖

首先要測量所描繪物體的體積,以便決定紙張的大小以及建立草圖所需的空間,這表示要將構成物體的主要形狀決定出來。畫草圖時要用輕輕的筆觸,當我們不需要這些線條時,才能把它們擦乾淨。

體 積

當我們在測量物體的大小時,必須遵循幾個規則。要記得畫紙、畫板,以及畫架都不能移動。測量時要伸出手臂,同時利用畫筆的筆身測定物體的寬度和高度,看它們在筆上所占的比例,用拇指做出記號,然後將它們畫在紙上。

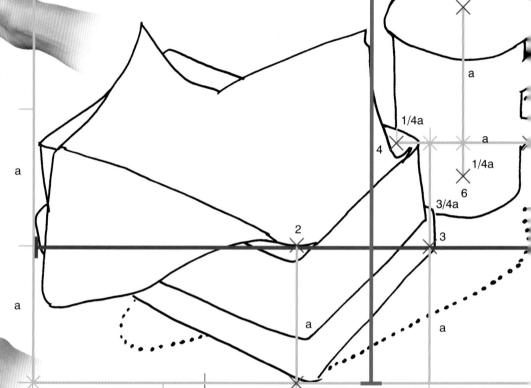

炭筆與炭精筆

實際應用

草 圖

20

為了完成這幅草圖,我們使用了風景型的尺寸,所描繪物體的寬度大約是高度的 1.5 倍。用 a 單位來當作一個參考長度是很有用的,可以以平行及垂直方向重複使用,同時在構圖外圍矩形的邊上做出分段記號,形成一個看不見的方格圖,草圖的繪製過程就是這樣進行的。接著

我們要將與圖中重要的點相對應的交叉點標示出來,這些點一旦確立了之後,就可以很容易、很清楚的把草圖的輪廓線描繪出來。此外,a 參考單位也可以幫你抓好物體的大小比例。

重要的尺寸

在選擇紙張大小時,所描繪物體的高度和寬度是決定性的條件,但別忘了將物體的投影考慮進去,同時要注意維持固定的照明角度,才不會發生因為光影改變而要一再修改圖畫的情形。接著要幫物體找出一個(有時是兩個,但這種情形不多見)可以當參考單位的長度,其他的長度都只是這個單位的倍數或部分而已。

紙張的劃分安排

一旦決定畫紙的尺寸之後,就要根據參照單位來劃分紙上的空間。要記得在草圖四周留下足夠可以使用的空間,用來畫刻度以及記下所需的參考資料。此外,當你所畫的主題是在戶外的時候,你可以在這個空白處記下一些注意事項,這對你在室內進行更進一步的繪圖,而描繪對象卻已不在眼前時,是絕對必要的。

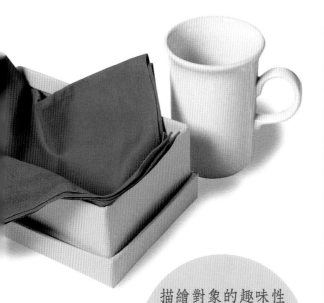

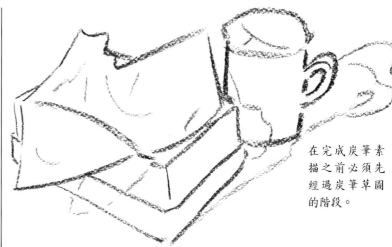

在完成炭筆素描之前必須先經過炭筆草圖的階段。

描繪對象的趣味性

你很快就能找出所有構圖的一些共通點，但千萬不可掉以輕心，系統化的處理方式可能會把描繪對象有趣的地方忽略了。

如果使用的是血色炭精，別忘了它在紙上的附著力特別強，所以在畫草圖時筆觸要很輕。

草　圖

草圖和素描都是使用相同的工具，炭筆和炭精筆。從描繪對象最重要的部分著手，把主要的線條建立起來，找出圖畫的空間範圍，同時用較輕的線條描繪出來，方便之後可以輕易地擦掉。

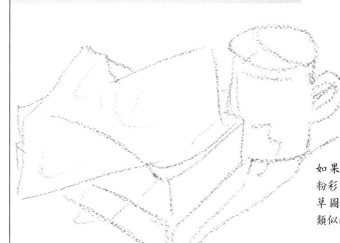

如果要用藍色粉彩畫素描，畫草圖時要使用類似的顏色。

a

重要的定點

描繪對象的參照單位建立了之後，就要把一些重要的定點標示出來，你的作品就是根據這些定點來發展完成的，這些定點配合先前起草時，由直線和橫線所構成的方格圖，數量漸漸增多，最後只要將這些點連起來，就可以得到草圖的主要線條。別忘記要確認點和點之間的距離關係是否正確，以及這些點有沒有對好。

好的作品

為了要得到一張好的作品，在素描的過程中應該視需要隨時修改草圖，畫的時候要經常檢查比例是否正確。

透過繪畫的過程來學習

剛開始練習的時候，許多經驗是透過實際畫素描的過程中來學習的。必須養成按部就班並且確認各個步驟的習慣，做到越精確越好，即使是失敗的地方也可以好好加以分析，善加利用。熟練有自信的技巧是需要時間的！

炭筆與炭精筆

實際應用

草　圖

明暗和上色

建議

在將物體上色時，應該以
已經劃定不同明暗區域的草
圖為依據。不過，也不要為了
追求寫實而做太過精細的上
色。

草圖一旦完成，
接下來就要如實的
表現出物體不同的調子。物體的量感、
光線，甚至肌理都是由此而來的。

調和色調的練習

在將草圖上色之前，先在一張
紙上（相同材質的）把調和色調
畫出來，這樣可以避免意外狀況
的發生。當你真正開始進行素描
時，要循序漸進的增加調子的密
度。

平行斜線的使用

對初學者而言，最好避免使用平
行斜線，只有透過經常的練習，才
能夠掌握住調子間的變化，這時候
再來使用這種技法才有意思。這種
技巧可以有效的表現出描繪對象
凸起的部分。

如果你使用平行斜線這種技法，應該用簡單的平行斜線把
某些地方變暗，而較亮的部分則保持空白。然後在比較暗
的陰影部分加上反方向的平行斜線，慢慢的用更多的交叉
平行斜線來表現更陰暗的部分，一直達到你想要的暗度為
止。

漸層

觀察一個調和色調，每一個調子和它的下一個調子
之間都是緊密連結的。在凸顯這種關聯，或說是擦掉
彼此間清楚界線時，就產生了漸層。比起過於簡化的
明暗排列方式，漸層更能表現出物體明暗變化的細膩
之處。

炭筆與炭精筆

實際應用

明暗和上色

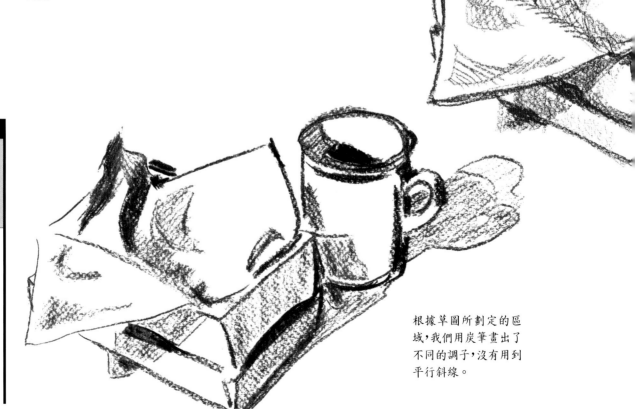

根據草圖所劃定的區
域，我們用炭筆畫出了
不同的調子，沒有用到
平行斜線。

22

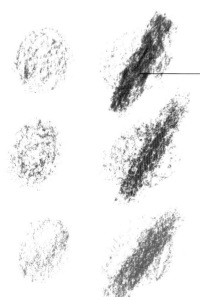

尋找正確的調子

要讓顏色變得比較亮的唯一解決之道，就是使用暈擦這種技法，或乾脆將它擦掉，但這樣會導致紙張的附著力減低。因此最好在開始時就非常謹慎，哪怕是要經過連續幾次的處理，也應慢慢將一個顏色加深至所要的調子。

用平行斜線上色

做事前練習的時候，你可以試著用疏密不同的交叉網絡來進行。當然，最亮的調子就相當於畫紙的調子。不過不要只限於一種技法，可以嘗試結合各種上色的方法。

表面稍微有顏色的紙可能看起來比較暗，反過來卻不一定成立。

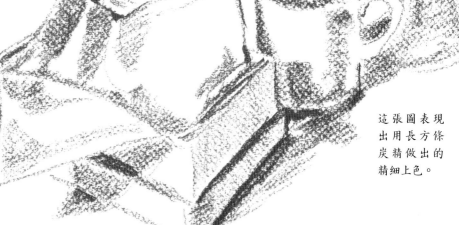

這張圖表現出用長方條炭精做出的精細上色。

最亮的部分

物體強烈反射光線的部分，絕對不要再用炭筆、血色炭精或其他顏色去畫它。如果遇到要修改的情形，最好使用軟橡皮。

最暗的部分

針對物體最暗的部分，同樣也要用最暗的調子來表現，這需要一個特別的處理方式。你一旦在這個部分上色之後，就不要再去動它，如果在這些地方做了修改，可能導致紙張的附著力減低，這種情形無法挽救。如果硬是要讓顏色在表面附著，或是使用固定劑，可以讓顏色稍微深一些，但結果並不會讓人十分滿意。

● 繪畫小常識 ●

注意邊緣地帶

當一個比較亮的部分被較深的調子破壞的時候，物體的調子及量感都會走樣。所以要留意草圖上各部分的界線在哪裡，如果不太確定時，最好用手指、紙張或卡紙來保護不該畫到的地方。

1. 一張紙或卡紙可以保護一個區域不被畫到，也就是我們所謂的留白。
2. 也可以用線條來標出界線。

炭筆與炭精筆

實際應用

明暗和上色

23

暈擦與色彩融合

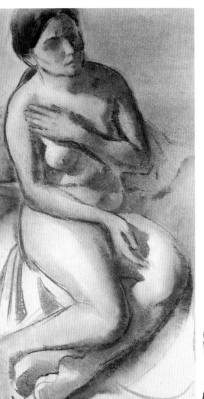

調子變化

暈擦和色彩融合可以表現出調子的細微變化,謹慎的使用這些技法可以緩和太強烈的對比、太突然的轉換和明暗變化。

使用漸層的技法時,可以獲得初步的量感效果。暈擦和色彩融合技法可以讓調子的轉換更為和緩,造成連續感及和諧感,明顯的得到更佳的量感效果。

暈擦或色彩融合

當我們要讓一個調子或漸層有細膩的明暗變化時,所畫出的陰影或色彩都可以用暈擦或色彩融合的技法來做修改。暈擦是利用把碳粉、血色炭精或其他東西去除的方式,使調子顯得柔和。而色彩融合則更進一步,利用中間調子來讓原本轉換顯得突兀的兩個或數個調子間,變得較為和緩。如果我們想讓作品的調子達到整體的平衡感,當然要了解這兩種技法的重要性。

這張克雷斯柏 (Francesc Crespo) 的炭筆裸女素描特別表現出了畫家對明暗變化所做的處理。

這是暈擦和色彩融合所產生的效果。紙筆順著物體的形狀,有時候是光線的方向暈擦。這種塑造形狀的技法主要是用紙筆或手指來完成的。

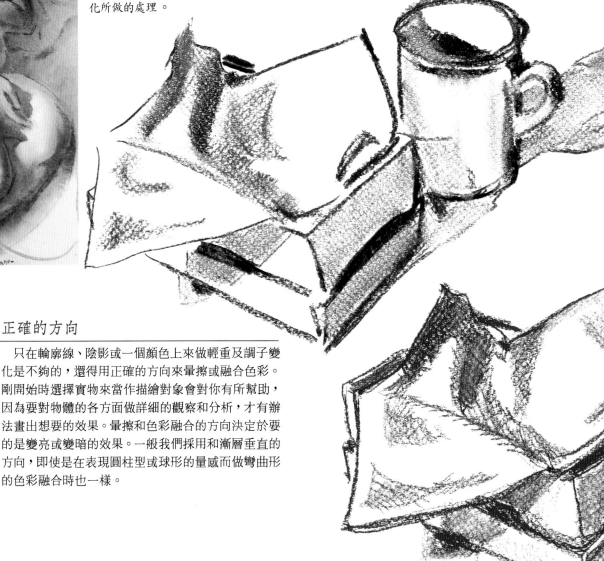

炭筆與炭精筆

實際應用

暈擦與色彩融合的應用

正確的方向

只在輪廓線、陰影或一個顏色上來做輕重及調子變化是不夠的,還得用正確的方向來暈擦或融合色彩。剛開始時選擇實物來當作描繪對象會對你有所幫助,因為要對物體的各方面做詳細的觀察和分析,才有辦法畫出想要的效果。暈擦和色彩融合的方向決定於要的是變亮或變暗的效果。一般我們採用和漸層垂直的方向,即使是在表現圓柱型或球形的量感而做彎曲形的色彩融合時也一樣。

的應用

密度

當開始畫一幅作品時，所定下最暗的調子，決定了整張素描的密度。你對藝術的偏好會影響你的選擇，但只要不違背整體的色調系統，結果就不會有問題。暈擦時你可以決定除去多少色粉，融合色彩時，你也可以決定要不要特別強調幾個不同調子互相匯合的區域。為了要看看效果如何，最好先在草稿紙上做試驗，你的努力會讓接下來的實際應用得到更好的結果。

另一種調和色調

暈擦和色彩融合會出現另一種調和色調，不需另外的處理技法，它們讓用炭筆和血色炭精所畫出的調和色調變得更完整。可以把它們當作是連接不同調子間的中介。此外，畫面上的調子經過暈擦和色彩融合之後，肌理產生了變化，會顯得跟其他畫面不同。

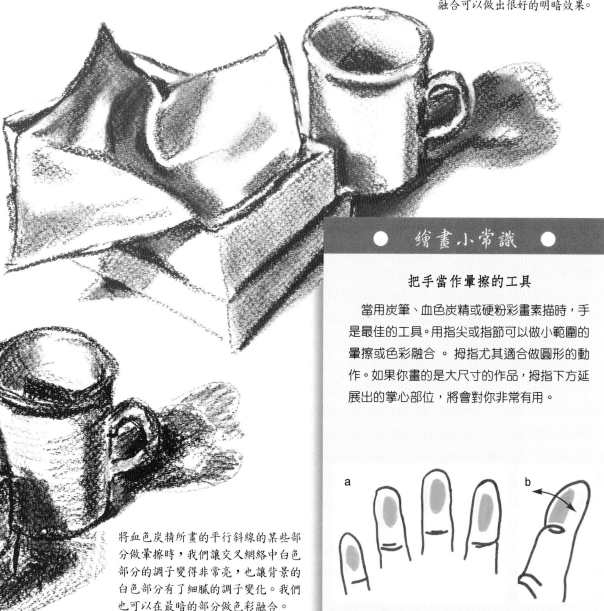

長方條炭精的結構經過碰擦之後，很容易延展開來，粒子也都彼此覆蓋，因此利用暈擦和色彩融合可以做出很好的明暗效果。

● 繪畫小常識 ●

把手當作暈擦的工具

當用炭筆、血色炭精或硬粉彩畫素描時，手是最佳的工具。用指尖或指節可以做小範圍的暈擦或色彩融合。拇指尤其適合做圓形的動作。如果你畫的是大尺寸的作品，拇指下方延展出的掌心部位，將會對你非常有用。

a b

a. 每一隻指頭的指尖和指腹都可以使用。

b. 大拇指的指節可以很容易的做出圓形的動作。

將血色炭精所畫的平行斜線的某些部分做暈擦時，我們讓交叉網絡中白色部分的調子變得非常亮，也讓背景的白色部分有了細膩的調子變化。我們也可以在最暗的部分做色彩融合。

炭筆與炭精筆

實際應用

暈擦與色彩融合的應用

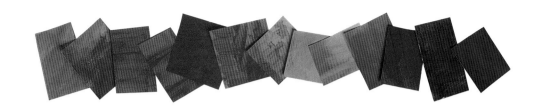

全系列精裝彩印，內容實用生動

翻譯名家精譯，專業畫家校訂

是國內最佳的藝術創作指南

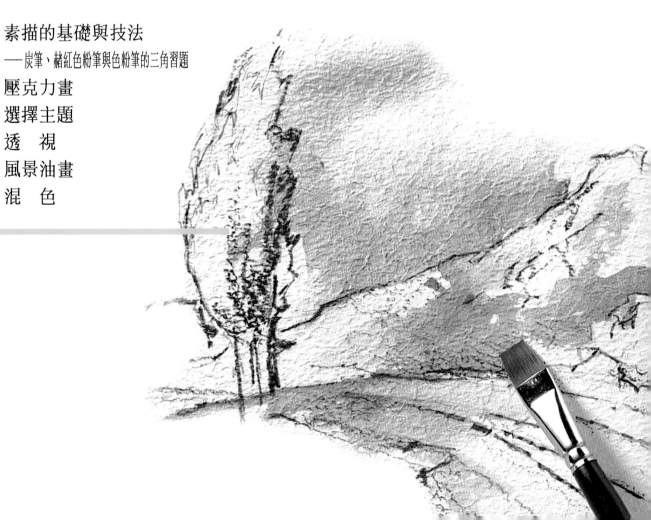

邀請國內創作者共同編著
學習藝術創作的入門好書

三民美術普及本系列
（適合各種程度）

水彩畫　黃進龍／編著

版　畫　李延祥／編著

素　描　楊賢傑／編著

油　畫　馮承芝、莊元薰／編著

國　畫　林仁傑、江正吉、侯清地／編著

網路書店位址 http://www.sanmin.com.tw

© 炭筆與炭精筆

著作人	Mercedes Braunstein
譯　者	林宴夙
發行人	劉振強
著作財產權人	三民書局股份有限公司 臺北市復興北路386號
發行所	三民書局股份有限公司 地址／臺北市復興北路386號 電話／(02)25006600 郵撥／0009998-5
印刷所	三民書局股份有限公司
門市部	復北店／臺北市復興北路386號 重南店／臺北市重慶南路一段61號

初版一刷　2003年7月
編　號　S 94103-0
基本定價　參元貳角
行政院新聞局登記證局版臺業字第○二○○號